JN327418

みんなの
おりぞめ

はじめましょう

　和紙（障子紙）を折って，染料につけて，広げる──するとそこにはおどろくほど美しい模様があらわれます。
　これを「おりぞめ」といいます。
　この本には「おりぞめ」のやりかたはもちろん，紙や染料の用意の仕方もくわしくのっています。やってみなくても「こんなのがあるんだ」と，この本をながめるだけでもたのしめるでしょう。
　「ものをつくったりするのは苦手でうまくできない」
　そんな人でも，おりぞめならだいじょうぶ。
　そう言い切れるのは，わたし自身が体験しているからです。
　わたしが「おりぞめ」を本格的にやりだしたのは，養護学校（現在は特別支援学校）の子どもたちとするようになってからです。一色だけで染めたり，いろんな染料に次から次とつけたりして，時には「これは失敗だろう」と思うことがたくさんありました。ところが広げてみれば「これもいいな」と思えるものばかりでした。
　おりぞめでは失敗作はなく〈一つの作品〉ができるのです。

「おりぞめ」の作品はそれぞれみんなちがいます。ひとつとして同じものはありません。それなのに，いや，だからみんなで「おりぞめ」をたのしめます。
　〈正しいおりぞめ〉はありません。
　〈豊かなおりぞめ〉があるのです。
　大人でも子どもでも，色のセンスや経験のあるなしにかかわらず，やってみようと思えばだれでも，だれとでもたのしめるように，この本にはさまざまなヒントがのっています。
　染めた紙をつくるだけではなく，「たのしさをつくろう」というわけです。みんなでたのしみましょう。

おりぞめ染伝人
やまもと としき

もくじ

　　　　　やまもととしき　はじめましょう……………… 02

はじめてのおりぞめ　06

　　　　　用意するもの　おりぞめの準備……………… 08
　　　おりぞめに合う染料　染料について……………… 10
　　シリアス染料の溶きかた　染料を溶かす……………… 12
　　　おりぞめしやすい紙　おりぞめの紙……………… 14
　たくさん紙が必要なときに　紙を切る……………… 16

おりぞめをしてみよう　18

　　　　　基本のおりぞめ　基本の折りかた……………… 20
　　　　　基本のおりぞめ　染めかた……………… 22
　　　　　ちょっぴり研究　色をつくってみよう……………… 24
　　　　　ちょっぴり研究　カタチを染めてみよう………… 30

ステンドおりぞめ　38

　　　　　ステンドおりぞめ　基本の折りかたと道具………… 40
　　　　　ステンドおりぞめ　染めかた……………… 42
　　　　　ちょっぴり研究　墨染めパターン集……………… 44

つくってみよう　48

　　　　　春にぴったり　さくら切り紙……………… 50
　　　行事にも大活躍　うちわ……………… 52
　　　幻想的な雰囲気　ランタン……………… 54
　豪華なアレンジメントにも　フラワー……………… 56
　　　かんたん！定番！　ノート……………… 58
　　メッセージと一緒に　封筒……………… 60
　　　　　　　　つくりかた……………… 62

　　　　　おりぞめの歴史と文献………… 76
　　　　　おわりに……………… 78

はじめての
おりぞめ

　真っ白な紙を折って，色とりどりの染料にひたし，そっと広げると，きれいな模様が広がっています。模様の種類は無限。ひとつとして同じ作品はありません。

　さあ，偶然の美をたのしむ「ものづくり」をはじめましょう。

おりぞめの準備

おりぞめ用紙
和紙を使います。
（障子紙でよい）
→16ペ参照

染料
シリアス染料を水で溶いて使います。
→12ペ参照

容器
染料を入れる容器を，つくる色の数だけ用意します。口が広くて浅めの器が適しています。牛乳パックを切ったものや，食品トレーなどでもいいでしょう。

ぞうきん
紙についた余分な染色液を布類でぬぐいます。

あるとよいもの
染料は服についたら落ちません。汚れが気になる人は，エプロンなどを身につけましょう。
手についた染料は洗えば落ちますが，ビニール手袋などを使ってもよいでしょう。

新聞紙
作業テーブルの汚れ対策に新聞紙を敷きましょう。染め上がった紙を乾かすときにも使います。

＊おりぞめ用紙と染料は仮説社でも販売しています（79ペ参照）。

「ひとり5枚」と決めて用紙を配っても,「もっと染めたい！」のリクエストが必ず出ます。その声にこたえられるよう,紙や染料液は多めに用意しておきましょう。

染料について

　真っ白な紙がみごとに染まるのは，見ていて気持ちがいいものです。身のまわりにあるものをつかって，白い和紙を染めてみました。

　「おりぞめ」をするのにおすすめなのは，「シリアス染料」という，繊維用の化学染料です。えのぐや食紅などでも染まりますが，扱いやすさやコスト，透明感は化学染料の方がすぐれています。

　この本では，とくに断りのない限り，「おりぞめ染料」は「シリアス染料」のことを指します。「シリアス染料」は手芸用品店などで手に入ります。

シリアス染料

色紅

プリンター用インク

ぶどうジュース

絵の具

インスタント
コーヒー

染料を溶かす

　「おりぞめ染料」を手に入れたら，さっそく染料液をつくってみましょう。
　指についた染料は，よく洗えば1〜2日で落ちます。手についたくらいでは，からだに悪影響もありません。ただし，目や口に入った場合は，すぐに水で洗いながし，病院へ行ってください。

染料と水の分量の目安は，染料1gにたいして水200mlです。

　染料セットについているスプーン（0.5ml）をつかう場合，すりきり1杯につき水100mlにしてください。

　容器に染料を入れたら，水をそそいで，わりばしなどでよくかきまぜます。お湯をつかうと，水よりも早く，よく溶けます。しっかりと冷ましてからおりぞめをしましょう。

　あまった染料液は，ペットボトルなどにいれて，保存ができます。まちがって飲んでしまわないように，注意してください。

おりぞめの紙

　この本では，ホームセンターなどで手に入る「機械漉き和紙」（障子紙）をつかっています。水をよく吸い，濡れても破れにくい紙だからです。

障子紙

キッチンペーパー

習字紙

コピー用紙

画用紙

わら半紙

コーヒー
フィルター

紙の中には,厚い紙,薄い紙,じょうぶな紙,水を吸いやすいもの,水をはじくもの……など,いろいろな種類があります。身近な紙を片っ端から染めてみるのもおもしろいかもしれません。

紙を切る

　障子紙は，無地の「半紙判」と書いてある，幅25cmのものを購入してください。だいたい，1本あたり200円〜500円ぐらいです。材料が表示されていたら，「パルプ」が80%から90%のものがいいです。

この本では，25cmの正方形を基本形として，おりぞめのやりかたを説明していきます。正方形だとかんたんに長方形や三角形ができるので，基本のかたちとしてすぐれているからです。
　25cmの正方形をたくさんつくるときの方法を紹介します。

27 cm

25 cm

　ダンボールを25cm×27cmに切り，障子紙をていねいに巻きつけていきます。

　横幅が25cmになるように，カッターでダンボールごと切りおとします。
　一般的なロール型障子紙から80枚ほどつくれます。あまった障子紙の切れはしは，染料の色をたしかめるときなどにつかいましょう。

18

おりぞめを
してみよう

　「青がだいすき！　黄色もきれい。赤い色も入れたいな」……そうして染まった紙の，色鮮やかなこと！
　ドキドキしながらそっと広げれば，思わず「かわいい！」とみんなの笑顔がこぼれます。

基本の折りかた

三角折り

染料は中までしみこみますので
用紙の表裏は気にしなくてもいいです。

じゃばら三角折り

8等分くらいが目安。

紙を折って重ねることで，思いがけない模様が生まれます。
小さな子や折るのが苦手な人は，まわりの人に折ってもらいましょう。

最後は紙がバラバラにならないよう，ゴムをかけてとめます。

端から三角に。　あまった端は，折りこみます。

輪ゴムのかけかた
① ② ③ ④

染めかた

① ひたす

折った用紙を染料液にひたしましょう。一度染めたところにちがう色を重ねてもいいし，白い部分を残してもいいです。

辺

すきなところを
すきな色で
染めましょう

角

③ ひろげる

輪ゴムを外し，紙をひろげます。しめった紙が破れないように，ていねいに。

まずは練習のつもりで，ひとり3枚染めてみましょう。
最初はオドオド，オタオタするのはあたりまえ。

② ぬぐう

染料液から引き上げたら余分な水分をぞうきんに吸わせます。液がたれおちないように，また，他の染料液にひたしたときに容器の中で色が混ざらないように，一色染めるごとに吸いとります。

染めたらギュッ

④ かわかす

重ならないように新聞紙に広げて，かわかします。

早くかわかしたいときはアイロンをかけます。
やけどと火事に注意してください。

色_{いろ}をつくってみよう──ちょっぴり研究_{けんきゅう}

　色を染みこませる位置や，配色をくふうすれば，さらにおりぞめの世界はひろがります。
　シリアス染料にはとてもたくさんの色があります。でも，たくさんの色を用意しなくても，紙の上で色がまざって新たに色ができることがあります。何色かの染料をまぜて新しい色をつくることもできます。
　では，どんな色をはじめに用意したらいいのでしょう。わたしは，青（ターキスブルー）・ピンク（ピンクRA）・黄色（SエローFGRLL）の3色をおすすめしています。この3色を混ぜあわせることで，さまざまな色をつくることができるのです。→26ページ
　ところで，「わたしは色のセンスがない」と心配する人がいます。そういう人たちには，まず，同系色（色グループ）で染めることをおすすめします。似たような色合いで染めると，落ち着いた統一感のある作品ができるからです。

〔色づくりの心がまえ〕

　〈正しい色〉なんてありません。〈たくさんの色〉をつくるつもりで。ちいさな紙きれで色合いを確かめながらつくろう。

どんな色ができるかな？

25

色をつくってみよう──ちょっぴり研究

黄色グループ

（黄）

● ● ＋ 🟡🟡🟡 ＝ 🟠
（ピンク）　（黄）　　（橙）

● ● ＋ 🟡🟡🟡 ＋ 0.5🔵 ＝ 🟤
（ピンク）　（黄）　（青）　（茶）

赤色グループ

(ピンク)

● ● + ●●●●●●●●● = ●
(青)　(ピンク)　　（紫）

● ● ● + ●●●●●●●●● = ●
(黄)　(ピンク)　　（赤）

＊●の数は割合です。

27

色をつくってみよう──ちょっぴり研究

青色グループ

(青)

(青) ● ● ● + (ピンク) ● ● = (紺)

2.5　2.5
(黄) ● ● ● + (ピンク) ● + (青) ● = (グレー)

28

緑色グループ

（黄）＋（青）＝（緑）

（黄）＋（青）＝（黄緑）

（黄）＋（青）＋（ピンク）＝（深緑）

＊●の数は割合です。

カタチを染めてみよう──ちょっぴり研究

　おりぞめは,「偶然できた模様の美しさ」をたのしむという面があります。とてもすてきな染め紙をだれもがつくることができます。
　けれど,〈「こんなものをつくりたい」と思ったとおりにできる〉というたのしさは,また格別なものです。紙の折りかた・たたみかた・染めかたを工夫すれば,さまざまな模様を意図的につくりだすことだってできるのです。その中でも,一番人気は〈ハート模様〉です。

→36ページ

　染めた紙をひろげたときに,ハート模様ができていればうれしいものです。ハート模様を目にすると,みんな感嘆の声や表情を示します。
　もちろん,意図通りにいかなくったっていいのです。
　意図通りにいかなくて,自信ややる気をなくしてしまいそうな人がいたら,「失敗作ではなく,ちがう作品ができた」と考えてみたらどうでしょう。おりぞめにはさまざまな選択肢があり,組みあわせも無限にあるのです。〈ものづくりはたのしさづくり〉ですから,まずはたのしむための選択肢のひとつとして,いくつかの「カタチを染める方法」を紹介します。

〔カタチづくりの心がまえ〕
　3回はやってみよう。
　「失敗作」ではなく,「ちがう作品ができた」と考えよう。

どんなカタチができるかな？

カタチいろいろ──ちょっぴり研究

折った部分を染めてみると……

33

模様をつくってみよう──ちょっぴり研究

つぎは,「染めない部分」を意図的につくりだすことで,さまざまな模様をつくる方法を紹介します。

〈和紙を棒状に折りたたんで,輪ゴムなどでぎゅっとしめつけて染める〉と,しめたところが白く残ります。これを〈絞りおりぞめ〉といいます。紙のたたみ方やしめる位置でできる模様が変わります。

紙の巻きしめかた

① 2本の輪ゴムをつないで1本にし,一端にクリップをかけます。

② クリップを押さえながら,輪ゴムを引きのばし,一ヵ所にぐるぐると巻き付けていきます。最後にクリップに輪ゴムの端をかけて終わり。

染めたあとは,クリップを抜くだけで,輪ゴムがかんたんに外れます。

絞りおりぞめをしてみよう

正方形の紙を三角に3回折ってから……

びょうぶ折りをして，どこか一ヵ所を巻きしめ，全体を染めると……？

平行たたみ

放射状たたみ

ハートをつくってみよう──ちょっぴり研究

折りかたと染めかた

三角に折り，下から3分の1のところで折りあげる。

―――の線どうしが，ぴったりあうように，折る。

下部が四角になるところで折り目をつけ，上を放射状のびょうぶ折りにする。

下の部分を平行にびょうぶ折りする。

上図くらいのところで輪ゴムを巻きしめる。

できあがり。

染める位置で，色つきのハートになったり，白ぬきのハートになったりする。輪ゴムをはずしたときに，染料液がにじんでハートのかたちがくずれることがあるので，輪ゴムを境目にして，それぞれべつの色で染めるとよい。

ハートの型紙

障子紙を折るまえに，右の型紙を拡大コピーして切りとり，練習してみましょう。

＊340％に拡大コピー
――――― 山折り
............. 谷折り

ステンド
おりぞめ

　つぎは，ちょっと変わったおりぞめです。
　黒色で染めて乾かした模様に，好きな色をつけるだけ。窓に貼って光を透かすと，まるで本物のステンドグラスのように色とりどりに輝き，鮮やかな美しさが浮かび上がります。

39

基本の折りかたと道具

おぼえてるかな？
三角折り

最後は紙がバラバラにならないよう，ゴムをかけてとめます。

おぼえてるかな？
じゃばら三角折り

8等分くらいが目安

端から三角に

ステンドスティックのつくりかた

色をつけるときに便利です。1色につき1本（容器も1つ）用意しましょう。

材料
スキマテープ（100円ショップなどで入手可。厚さ10㎜，幅15㎜のもの）
わりばし
輪ゴム

つくりかた

① スキマテープを5㎝と6.5㎝に切る。

② 割ったはし1本の先に，5㎝のスキマテープを2つ折りにして貼りつける。

剝離紙をはがしてね

③ 十字にクロスするように6.5㎝のスキマテープも重ねて貼る。

④ テープの下のほうを輪ゴムでぐるぐると巻いたら完成。

41

染めかた——ステンドおりぞめ

① 墨汁で染める

同量の水で薄めた墨汁を用意し,折った紙の角や辺などを染めます。かならず白い部分を残すようにしてください。

墨汁をいれる容器は浅めのものがおすすめです

③ 色つけ

ステンドスティックに染料液をしみこませて,好きな部分に好きな色をつけていきます。

② 墨をかわかす

新聞紙に重ならないように広げて，完全にかわかします。湿っているときに③をすると，墨がにじんできてしまいます。

④ かわかす

かわかしたら完成。
色のつけ方はだいたい次の4種類になります。慣れてきたら，まだ自分ではやったことのない方法にも挑戦してみてください。

全てのマスを塗る　　白いマスを残す　　まだらに染める　　一色で塗る

墨染めパターン集──ちょっぴり研究

「自由に墨模様を染めてみてください」と言われても，意外とむずかしいものです。〈似たような模様〉ばかりできてしまったり，〈気に入った模様〉が二度とつくれなかったり……。そんなときに役立つシンプルな「墨染めパターン集」を紹介します。「こんなにかんたんにいろいろな模様が染められるなら，もっと〈墨染め〉をやってみよう」「自分でちがう折り方や染め方を研究してみよう」と思うきっかけにしていただけたら，うれしいです。

また，パターン集とおなじように染めようとしても，墨のしみこみ方でちがう模様になったりするので，そこがまたおもしろいです。

●じゃばら三角折りのパターン集

紙の中心

45

墨染めパターン集──ちょっぴり研究

●三角折り（4回折り）のパターン集

紙の中心

47

おりぞめで
つくってみよう

　さあ，こんどは，染めた紙をつかって，なにかかわいいものをつくってみましょう。
　これから紹介するのは，25cmのおりぞめ紙をつかったいろいろなものづくりです。どれもかんたんにできるのに，とてもすてきな仕上がりです。

さくら切り紙　つくり方は→62ペ

朝に 一歩先へ みんなと おどる 美…

うちわ　つくり方は→64ペ

53

ランタン　つくり方は→66ペ

フラワー　つくり方は→68ペ

57

ノート　つくり方は→72ペ

59

封筒　つくり方は→74ペ

61

さくら切り紙

つくりかた

1 正方形の障子紙を四つ折りにする。

2 さらに四半分に折る。（こうなる）

3 二つ折りまで広げ、●印同士が重なるように折る。（こうなる）

4 ━━ が重なるようにたたむ。（こうなる）

6 型にあわせてハサミでカットすると桜のできあがり。

たたんだカタチのまま染めましょう

⚠ 折りかたをまちがえたり，型紙をあわせる方向をまちがえると，切ったあとにさくらにならずに紙がバラバラになってしまいます。

（こうなる）

5 ─── が重なるように，裏側へたたむ。この上に型紙を重ねる。

型紙
（原寸大）

　さくらの切り紙をしたあとに，赤・ピンク・黄色系のカラーで染めると，春にピッタリの華やかな掲示物になります。

　書道の作品をおりぞめすると，顔がほころんでしまうような，すてきな作品ができあがります（おりぞめに習字をしてもよい）。

うちわ

材料

◎うちわ……白地のもの。柄(がら)もののの場合は，水に30分ほどつけて紙をはがし，骨だけにしておく。
◎障子のり，はけ。ボンドやスティックのりでもよい。
◎はさみ
◎たわし（なくてもよい）

つくりかた

1
うちわの表面に，刷毛でのりをたっぷりぬり，おりぞめした紙をはりつける。

2
おりぞめ紙をはったら，上から空気を抜くようにして，しっかりと押さえていく。タワシや手などで何度かやさしくなでるようにするときれいに接着できる。
もう片面も同様にはる。

おりぞめした紙をうちわにはりつけるだけ。小さい子から大人まで，だれでもできる人気のものづくりです。暑い夏の日はもちろん，さまざまな行事にも活躍します。

お気にいりの1枚で，オリジナルうちわをつくってみましょう。

3

のりが乾いたら，うちわのふちにそって，いらない部分を切り落とす（持ち手の細かい部分はカッターをつかうとよい）。
＊片面だけはった場合は，紙をふちよりも少し大きめに切り，後ろに折り返してのりでとめると，仕上がりが綺麗。

4

（できあがり）

完成。
うちわのふちにそって，ぐるっとマスキングテープをはってもよい。

ランタン

材料

- ◎ガラスのコップ 1つ……キャンドルライトが中にはいる大きさの無色透明のもの。ペットボトルなどでもいい。
- ◎LEDキャンドルライト 1つ……100円ショップなどで入手可。
- ◎はさみ，セロハンテープ

つくりかた

1

おりぞめした和紙をコップのまわりにくるりと巻きつけ，セロハンテープでとめる。

＊大きめのコップやペットボトルの場合は，おりぞめを2つつなぎあわせるか，大きい和紙でおりぞめしたものを使ってください。また，おりぞめした紙が大きすぎる場合は，はさみで切って丈を短くしてもいいでしょう。

キャンプのお供やお部屋のアクセントとして，また，お誕生日会や劇などのもよおしの雰囲気づくりにこんなランタンはいかが。

　コップのまわりに，おりぞめをくるりと巻きつけるだけで，すてきな模様が浮かびあがります。

2

LED ライトを入れて完成。
器のサイズやかたちによって，さまざまなタイプのランタンができる。野外で使用する場合は，風でたおれないよう，コップに重石として砂などを入れるとよい。

⚠ ロウソクを使う場合は，やけどと火事に注意。

フラワー

材料（フラワー1つ分）

- ◎ボンドかスティックのり……先の細いものだと作業しやすい。
- ◎つまようじ　2本以上。
- ◎はさみ，ペン
- ◎緑系の色で染めたおりぞめ紙（がく用）。

型紙

花びら小

花びら大

がく（緑系の色）

つまようじを芯にして，紙の花びらを重ねていくと，立体的なバラに大変身。おりぞめを使うと，思ってもみなかった色のバラになって，なんともすてき！　豪華なアレンジメントだってできちゃいます。

　花びらを重ねてはっていくだけなので，見た目よりもかんたんです。

69

フラワー

つくりかた （25cm四方のおりぞめ紙から2つつくれます）

花芯をつくる

1
68ページの型紙を好きなおりぞめ紙に写しとり，はさみで切る。ペンの線が残らないようにやや内側を切るといい。花びらは大4枚，小4枚。花びらを切りとったあまりの紙で，5×8cmほどの長方形を切る。

2（こうなる）
長方形の紙の内側全面にボンドをつけて上を1cmくらい折り，そこにつまようじをさして，くるくると巻いていく。下をすぼめるようにすると花の芯らしくなる。

芯に部品を巻く

5
芯のまわりに，花びら小をはる。ボンドは花びらの下の部分のみにつけ，1枚ずつ位置を少しずつずらしながらはっていく。その外側に花びら大も同様にはる。

6（できあがり）
花びらが多いほど豪華なバラになる。がくをボンドでつけて，ちょっとアクセントをつけたら完成。

花びらをつくる

（こうなる） （こうなる）

3
花びらの付け根に入れた切り込みの片側にボンドを少しつけ、切り込みの両側をはりあわせてふくらみをつける。すべての花びらを同様にする。

4
花びらの先、山がたになっている部分をそれぞれつまようじで外側にカールさせて、形をととのえる。

バラ芯

ワイヤー

箱やガラス容器に、カットしたオアシス（吸水スポンジ）をボンドなどで固定し、おりぞめフラワーとともに造花の葉っぱや小花をさしていくと、すてきなフラワーアレンジメントができます。
また、手芸用品店に売っている「バラ芯」「ワイヤー」を使うと、花束もつくることができます。

ノート

材料

- ◎ノート　1冊……できれば表紙が無地のもの。最初はA6判などのちいさめのものがおすすめ。
- ◎スティックのり
- ◎はさみ

つくりかた

1

ノートの表紙にたっぷりとのりをぬり，おりぞめ紙をはる。テープ部分には，はらない。紙をピーンと指でひっぱると，しわがのびる。

かんたん！ 定番！ といえば，これ。

ノートの全面におりぞめをはりつけてもいいですし，いろんなかたちに切ったものを自由にはりつけても，すてきな作品が完成します。

あなただけの1冊をつくってみてください。贈りものにしてもよろこばれるでしょう。

2

表紙をめくり，1.5〜2cmほど余裕を残してまわりを切る。角も落とす。

3

あまった部分を内側に折り込んでのりではりつけたら，完成。
＊折り込む部分がうまくいかなかったときは，表紙の内側全面にのりをぬって，はじめの1ページをはりつけてしまいましょう。

ふうとう
封筒

材料

◎15cm角のおりがみ……「タント 100COLOR PAPERS」（トーヨー）がおすすめ。
◎スティックのり
◎はさみ
◎ボールペン，じょうぎ

つくりかた

1

7cm　1cm　7cm

おりがみに，図のようにじょうぎではかって，線をひく。

2

図の▲の部分をはさみで切り落とす。

市販の封筒におりぞめ紙をはりつけるだけで，可愛いオリジナル封筒のできあがり（写真60ペ）。渡す人ももらう人も思わず笑顔になってしまいます。

おりがみとおりぞめ紙をつかうとミニ封筒もつくれます。カットして折るだけのお手軽封筒です（写真61ペ）。ちょっとしたメッセージを入れるにはぴったりです。

3

内側におりぞめ紙をいれる場合は，封筒よりも少し小さめに切ったものを内側にはりつけておく。
向かい合う①②を折り，③のふちにのりをつけてはりあわせる。

4

完成。
のりの代わりにマスキングテープで押さえてとじてもよい（マスキングテープは強度がないため，切手をはって出す郵便物につかうのはやめましょう）。

おりぞめの歴史と文献

● 折り染めの発明

〈和紙を折りたたんで染料につけて模様を染める〉という紙の染め方はいつごろからあると思いますか？

紙を染めるのは日本では奈良時代から行なわれていました。しかしそれは染料や刷毛などで一色に染める方法が一般的でした。また，模様のついた和紙としては〈千代紙〉が昔からありますが，これは〈木版〉で紙に印刷したものです。

特別な道具を必要とせず，和紙をびょうぶ折りして三角に畳んで染める「折り染め」の方法は，1953年（昭和28年）に版画家の武藤六郎さんが始めました。1964年の第11回日本伝統工芸展では，武藤さんの〈紙衣小袖〉という作品が入賞しています。これは折り染めした紙で作られたものです。武藤さんの活動によって，〈民芸品・工芸品としての折り染め〉が誕生しました。

● 子どもとたのしむ折り染め

武藤さんの発明から20年後の1974年ごろ，横浜の徳村彰さん・杜紀子さん夫妻が子どもたちと活動する「ひまわり文庫」の中で，折り染めを取り入れて子どもたちとたのしみ始めました。折り染めは子どもたちに歓迎されて，ひまわり文庫から全国に広がりました。

● 学校でたのしむ折り染め

学校で実施する教師も増えてきました。特に，1983年7月に加川勝人さんの〈折り染めと「染料」発見の記〉が月刊誌『たのしい授業』1983年7月号（仮説社）に掲載されて以降，仮説実験授業研究会で継続的に研究が行われ，次々と『たのしい授業』に成果が寄せられました。〈子どもとたのしむ折り染め〉が発展していったのです。

〔主な参考文献〕

武藤六郎作『版画と折染』（思文閣出版，1978年，絶版）

徳村彰・杜紀子著『ひまわり文庫の伝承手づくり遊び3　染めてあそぶ』（草土文化，1978年，絶版）

〔『たのしい授業』や『ものづくりハンドブック』シリーズなどに掲載されたおりぞめに関する主な記事〕（いずれも仮説社刊）

『ものづくりハンドブック1』

　折り染めと「染料」発見の記（加川勝人）／大感激の授業です（宮本明弘）

『ものづくりハンドブック2』

　折り染めは夢の世界（斉藤敦子）／折り染め小箱（尾形邦子）

『ものづくりハンドブック４』
　〈折り染め〉で学び直したこと（斉藤敦子）

『ものづくりハンドブック５』
　折り染め奮戦記（藤本敬介）／折り染め怪獣（内山美樹）／札入れ＆カード入れ（広瀬真人）

『ものづくりハンドブック６』
　あなたの色に染めてみませんか？（佐藤敦子）／折り染めうちわ（長嶋照代）／折り染めで大きな「気球」（辻子幸雄）／折り染めはがき（高見沢ゆき子）

『ものづくりハンドブック７』
　折り染め気球（齋藤喜久子）／折り染め壁画（粒田尚子）

『ものづくりハンドブック８』
　折り染め花模様（谷岩雄）／染め紙でコサージュ（福田美智子）／シャカシャカおりぞめ（浦木久仁子）／折り染めうちわ（滝口晃嗣）

『ものづくりハンドブック９』
　ハートに染める（山本俊樹）／ハートでハートおりぞめ（西岡明信）／おりぞめケロちゃん人形（浦木久仁子）／おりぞめ気球（早川秀樹）／ツリーライト（福田美智子）／舟底型紙袋（山本俊樹）

『たのしい授業プラン 図工・美術』
　折り染めを楽しみつくそう（小沢俊一）／〈絞りおりぞめ〉みせまショウ（山本俊樹）

『たのしい授業』（雑誌）
　英語の授業で折り染め（岩瀬知範, No.343）／「折り染め」で初めて〈失敗〉しました（杉目宏行, No.355）／ラミネートクリアファイル（山本俊樹, No.363）／折り染め書写は「書いてから染める」がイイです（岸久利, No.369）／卒業式に親に贈る手紙（小沢俊一, No.375）／切り紙おりぞめカタチシート（皿谷美子, No.390）／〈おりぞめ発表会〉で学級開き（青木圭吾, No.404）／そめレオン（西岡明信, No.404）／角ラミ封筒（山本俊樹, No.412）／クリスマスツリー（山口明日香, No.415）／〈銀河Ｋ〉（山本俊樹, No.425）／おりぞめで〈天の川〉（峯岸昌弘, No.425）／クリスマスリース（比嘉仁子, No.443）

おわりに

　わたしが養護学校（現在の特別支援学校）で折り染めを始めたのが1999年。以後，子どもたちのたのしむ姿に導かれて，折り染めを実施し続けてきました。その間，2000年に墨汁で折り染めをしてから色をつけて作る〈ステンドおりぞめ〉を考案，2003年には〈切り紙おりぞめ〉を仲間たちと考案，2005年には絞り染めの技術を取り入れた〈絞りおりぞめ〉を実施して，これまでの「折り染め」の枠を大きく広げてきました。〈折り染め〉から〈おりぞめ〉へと進化していったのです。

　すべての人がおりぞめをしなければならないとは思いませんが，「やってみよう」という人には楽しんでもらえるように準備をしたいと思っています。その一つがこの本です。

　本書は「〈おりぞめ〉をやってみたい！」と思う人なら誰にでもできるように，もっとも基本的なことから記しました。まずは基本のおりぞめからやってみてください。もうちょっといろいろやってみたい人は，「ちょっぴり研究」の部分も参考にしながら，あれこれ挑戦してみてください。

　おりぞめは，普通学級だけでなく，障害児学級・学校でも多く行われて，喜ばれています。家庭やPTAなどの集まり，地域の行事などでも，たのしんでくださる方がふえています。おりぞめの進化とともに，年齢や場所，障害のあるなしを問わずに，おりぞめがたのしめるようになってきたのです。外国でたのしんでくれた報告もあります。

　おりぞめは人を選びません。人生をたのしむための手立ての一つとして，おりぞめを選んでいただければうれしいです。

　折り染めからおりぞめ，そしてORIZOMEへと進んでいく——この本がその手始めとなることを期待しています。

<p align="center">＊</p>

　最後に，多くの方に支えられておりぞめの研究をたのしく

進めることができました。特に，ステンドおりぞめを広げるためのアイデアや手だてを出してくれた西岡明信さん，さまざまな場面でわたしに手がかりを示してくれた池上隆治さんの名前を挙げて感謝します。それから，アートフラワーの技法をおりぞめにも取り入れ，素敵な「おりぞめフラワー」を考案したのは，皿谷美子さんです。いぐちちほさんのイラストは，おりぞめの世界にたのしさとあたたかさを与えてくれました。また，わたしとは違う選択肢を考え，文章をまとめてすてきな本にしてくださったのは，仮説社の向山裕美子さんです。あわせてお礼申し上げます。

　　　　　　　　おりぞめ染伝人　やまもととしき（山本俊樹）

おりぞめ染料5色セット

おりぞめの染料として最適なシリアス染料。水に溶いて使います。
黄（2本）・ピンク・赤・紺・青の5色6本セット。
　　　　　税別3000円

おりぞめ用和紙

おりぞめに最適な和紙のセット。500枚入り。
　　25㎝×25㎝の正方形
　　　　　税別2500円
　　20㎝×25㎝の長方形
　　　　　税別2000円

●ご注文は仮説社へ●
インターネット，電話からのご注文が可能です。
http://www.kasetu.co.jp/
☎03-6902-2121

山本俊樹（やまもと・としき）

奈良県在住。中学校の理科教員から，特別支援学校教員となる。仮説実験授業研究会会員。

1999年，池上隆治さん（愛知・特別支援）の〈おりぞめ発表会〉に出会い，授業プランとして実施していく中で，おりぞめにのめりこんでいく。現在は〈おりぞめ染伝人〉を自称して，どのような事情の人にも取り組めるよう，創作・普及活動中。〈おりぞめをたのしむ人がふえる〉ということを喜びにして，研究活動をすすめている。

デザイン・イラスト　いぐちちほ
写真撮影　泉田　謙（いずみだ　けん）1, 9～17, 21, 24～49, 53, 56～61ぺ
　　　　他，編集部

みんなのおりぞめ

2016年　8月15日　　初版1刷（2500部）発行
2020年　3月 1日　　　第2刷（2000部）発行

著者　山本俊樹
©Yamamoto Toshiki, 2016　Printed in Japan

発行　株式会社　仮説社
〒170-0002　東京都豊島区巣鴨1-14-5第一松岡ビル3F
Tel.03-6902-2121　Fax.03-6902-2125
E-mail：mail@kasetu.co.jp
URL=http://www.kasetu.co.jp/

印刷・用紙　シナノ
（カバー：コート菊　表紙：Y2用紙　本文：マットコート）

＊無断転載厳禁　　　　　　ISBN978-4-7735-0270-1 C0072
定価はカバーに表示してあります。落丁・乱丁の際はお取り替えします。